한걸음 한걸음 기초로 일어 정복을 위한

일어 정복

기초 일본어 쓰기

편집부

いうえおかきくけこさしすせそ
たちつてとなにぬねのはひふへ
むやゆよらりるれわ

일신서적출판사

차 례

일본어의 표기법과 발음

[1] 세이옹 : せいおん〔清音〕

청음을 맑게 나는 소리 음.

① あ행……「あ,い,う,え,お」는〔아, 이, 우, 에, 오〕로 읽는다.
② か행……「か,き,く,け,こ」는〔가, 기, 구, 게, 고〕로 읽는다.
③ さ행……「さ,し,す,せ,そ」는〔사, 시, 스, 세, 소〕로 읽는다.
④ た행……「た,ち,つ,て,と」는〔다, 찌, 쯔, 데, 도〕로 읽는다.
⑤ な행……「な,に,ぬ,ね,の」는〔나, 니, 누, 네, 노〕로 읽는다.
⑥ は행……「は,ひ,ふ,へ,ほ」는〔하, 히, 후, 헤, 호〕로 읽는다.
⑦ ま행……「ま,み,む,め,も」는〔마, 미, 무, 메, 모〕로 읽는다.
⑧ や행……「や,い,ゆ,え,よ」는〔야, 이, 유, 에, 요〕로 읽는다.
⑨ ら행……「ら,り,る,れ,ろ」는〔라, 리, 루, 레, 로〕로 읽는다.
⑩ わ행……「わ,い,う,え,を」는〔와, 이, 우, 에, 오〕로 읽는다.

참고 1 〈わ행〉의 〈ゐ, ゑ, を〉는 〈あ행〉의 〈い, え, お〉와 발음이 같다.
참고 2 〈わ행〉의 〈を〉는 단지 목적격을 나타내는 토씨에만 사용된다.
참고 3 〈わ행〉의 〈ゐ, ゑ〉, 〈ヰ, ヱ〉는 현재는 사용하지 않으며 고문(고문에만 사용된다).
참고 4 우리나라의 외래어 표기상 일본의 〈か행〉은 k로, 〈た행〉은 T로 표기하나 현지의 발음에 가깝게 여기서는 〈か행〉은 가나 까로, 〈た행〉 중 た, て, と는 다, 데, 도나 따, 떼, 또로, ち는 찌로, つ는 쓰로 표기 하기로 한다.

[2] 다꾸옹 : たくおん〔탁음〈濁音〉〕

〈かたきは행〉의 글자 오른쪽 위에「ﾞ」를 덧붙여서 나타낸다.

① が행……「が, ぎ, ぐ, げ, ご」는〔ga, gi, gu, ge, go〕에 가까운 음으로 읽는다.
② ざ행……「ざ, じ, ず, ぜ, ぞ」는〔za, ji, zu, ze, zo〕에 가까운 음으로 읽는다.
③ だ행……「だ, ぢ, づ, で, ど」는〔da, ji, zu, de, do〕에 가까운 음으로 읽는다.
④ ば행……「ば, び, ぶ, べ, ぼ」는〔ba, bi, bu, be, bo〕에 가까운 음으로 읽는다.

[3] 한다꾸옹 : はんだくおん〔반탁음〈半濁音〉〕

〈は행〉의 글자 오른쪽 위에「ﾟ」를 덧붙여서 나타낸다.

① 「ぱ, ぴ, ぷ, ぺ, ぽ」는 영어발음으로 pa, pi, pu, pe, po로 표기하나 실제 발음은
「빠, 삐, 뿌, 뻬, 뽀」로 읽는다.

[4] 요오옹 : ようおん〔요음〈拗音〉〕

〈い단〉의 자음 글자에 반모음「や, ゆ, よ」를 연속시켜서 나타낸다.
이때의「や, ゆ, よ」는「세이옹(清音)」보다 작은 글자로 쓰며, 글자의 위치도 종서(縱書)에서는
오른쪽으로 약간처지게, 횡서(橫書)에서는 밑으로 약간 처지게 쓴다.

다음의 것들은 그 예시다.
① き행……「きゃ,きゅ,きょ」로 표기하고〔갸, 규, 교〕로 읽는다.
② し행……「しゃ,しゅ,きょ」로 표기하고〔샤, 슈, 쇼〕로 읽는다.
③ ち행……「ちゃ,ちゅ,ちょ」로 표기하고〔쟈, 쥬, 죠〕로 읽는다.
④ に행……「にゃ,にゅ,にょ」로 표기하고〔냐, 뉴, 뇨〕로 읽는다.
⑤ ひ행……「ひゃ,ひゅ,ひょ」로 표기하고〔햐, 휴, 효〕로 읽는다.
⑥ み행……「みゃ,みゅ,みょ」로 표기하고〔먀, 뮤, 묘〕로 읽는다.
⑦ ら행……「りゃ,りゅ,りょ」로 표기하고〔랴, 류, 료〕로 읽는다.

〔5〕 하쓰옹 : はつよん〔발음〈發音〉〕

「ん」자인데 튕기는 듯한 소리로 발음한다. 단, 그 다음에 오는 글자에 따라 발음이 달라진다.
① 〈な,に,だ,ざ,ら행〉의 앞에 올 때는 "ㄴ(n)"으로 소리난다.
 《예》こんにさち〔곤니찌〕:오늘(今日)
② 〈ま,ば,ぱ행〉의 앞에 올 때는 "ㅁ(m)"으로 소리난다.
 《예》こんばん〔곰방〕:오늘 밤(今晩) ポンプ〔뽐뿌〕:펌프
③ 〈か,が행〉의 앞에 올 때와 뒤에 오는 말이 없을 때는 "ㅇ(ŋ)"으로 소리난다.
 《예》かんこく〔강꼬꾸〕:한국 にほんご〔니홍고〕:일본어 ほん〔홍〕:책

〔6〕 소꾸옹 : そくおん〔촉음〈促音〉〕

「つ」자를 작게「っ」로 써서 받침 구실을 하는 것인데 밑에 따르는 글자에 따라 음이 달라진다. 이「っ」음은 〈か,さ,た,ぱ행〉의 위에만 오며 우리말의 사이음과 같아진다.
① 〈か행〉위에서는「ㄱ」받침이 된다.
 《예》がっこう〔각꼬오〕:학교 はっきり〔학끼리〕:확실히
② 〈さ행〉위에서는「ㅅ」받침이 된다.
 《예》ざっし〔잣시〕:잡지 さっそく〔삿소꾸〕:재빠르게
③ 〈た행〉위에서는「ㅅ」받침이 된다.
 《예》まったく〔맛따꾸〕:참으로 もっと〔못또〕:더욱
④ 〈ぱ행〉위에서는「ㅂ」받침이 된다.
 《예》しっぱい〔십빠이〕:실패 いっぱい〔입빠이〕:가득히

〔7〕 죠오옹 : ちょうおん〔장음〈長音〉〕

길게 발음하는 것을「죠오옹(長音)」이라 하는데 일본어에서는 같은 〈단〉에서 〈あ행〉의 글자를 연속시켜서 나타내는 것을 원칙으로 하고 있다.
 《예》ああ〔아-〕:감탄사, いいえ〔이-에〕:아니요, ええ〔에-〕:예
단, 〈あ단〉의 발음을 길게 할 때만은「お」대신에「う」를 써서 나타내고 있다.
 《예》こう〔고오〕:이렇게.〔고우〕라고 읽지 않음.
 とう〔도오〕:어떻게.〔도우〕라고 읽지 않음.

일러두기

이/책/의/특/징/

1. 발음 · 쓰는 순서 · 연습용 글씨 등이 갖추어져 있으므로 초보자도 쉽게 익힐 수 있는 교본이다.
2. 히라가나(ひらがな)의 순서에 맞춰 기획하였으며, 탁음, 반탁음, 요음 등의 순서로 체계화 하였다.
3. 간단한 회화체(會話體)의 문장과 기본문장을 엄선하여 쓰기와 구문학습(構文學習)에 도움이 되도록 하였다.

바른자세

　글씨를 예쁘게 쓰고자 하는 마음과 함께 몸가짐을 바르게 해야 아름다운 글씨를 쓸 수 있다. 편안하고 부드러운 자세를 갖고 써야 한다.

① 앉은자세 : 방바닥에 앉은 자세로 쓸 때에는 양 엄지 발가락과 발바닥의 윗 부분을 얇게 포개어 앉고, 배가 책상에 닿지 않도록 한다. 그리고 상체는 앞으로 약간 숙여 눈이 지면에서 30cm 정도 떨어지게 하고, 왼손으로는 종이를 가볍게 누르다.

② 걸터앉은 자세 : 걸상에 앉아 쓸 경우에도 앉을 때 두 다리를 어깨 넓이만큼 뒤로 잡아 당겨 편안한 자세를 취한다.

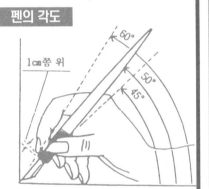

펜의 각도

60°
1cm쯤 위
50°
45°

펜대를 잡는 요령

① 펜대는 펜대끝에서 1cm가량 되게 잡는 것이 알맞다.
② 펜대는 45~60° 만큼 몸쪽으로 기울어지게 잡는다.
③ 집게 손가락과 가운데 손가락, 엄지 손가락 끝으로 펜대를 가볍게 쥐고 양손가락의 손톱 부리께로 펜대를 안에서부터 받쳐잡고 새끼 손가락을 바닥에 받쳐 준다.
④ 지면에 손목을 굳게 붙이면 손가락 끝 만으로 쓰게 되므로 손가락 끝이나 손목에 의지하지 말고 팔로 쓰는 듯한 느낌으로 쓴다.

펜촉을 고르는 방법

① **스푼펜** : 사무용에 적합한 펜으로, 끝이 약간 굽은 것이 좋다.(가장 널리 쓰임)

② **G 펜** : 펜촉끝이 뾰족하고 탄력성이 있어 숫자나 로마자를 쓰기에 알맞다.(연습용으로 많이 쓰임)

③ **스쿨펜** : G펜보다 작은데, 가는 글씨 쓰기에 알맞다.

④ **마루펜** : 제도용으로 쓰이며, 특히 선을 긋는데에 알맞다.

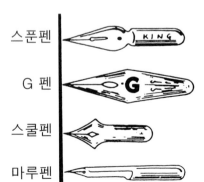

스푼펜
KING

G 펜
G

스쿨펜

마루펜

제 1 장

ひらかな・カタカナ 익히기

히 라 가 나　　가 다 가 나

제1장 일본어기본 ひらがな & カタカナ

あ (아) 행쓰기연습

あさ [아사] 아침

※ 일본어에서는
あ행 다섯자가 모음 전부입니다.

히라가나	가다가나	발음	어 원
あ	ア	a	평안안 安 초서
あ	ア	아	언덕아 阿의 자획
い	イ	i	써이 以의 초서
い	イ	이	저이 伊의 자획
う	ウ	u	집우 宇의 초서
う	ウ	우	집우 宇의 자획
え	エ	e	옷의 衣의 초서
エ	エ	에	강강 江의 자획
お	オ	o	어조사어 於의 초서
オ	オ	오	어조사어 於의 자획

● ひらかな (히라가나) 쓰기

a	i	u	e	o
あ	い	う	え	お
あ	い	う	え	お

● カタカナ (가다가나) 쓰기

a	i	u	e	o
ア	イ	ウ	エ	オ
ア	イ	ウ	エ	オ

제1장 일본어기본 ひらかな & カタカナ

か (가) 행쓰기연습

かき [가끼] 감

※ か행은 어두에선 [ㄱ]발음,
어중이나 어미에 올 때는
[ㄲ]발음에 가깝습니다.

히라가나	가다가나	발음		어원
か	カ	か	ka	더할가 加의 초서
		カ	가	더할가 加의 자획
き	キ	き	ki	기미기 幾의 초서
		キ	기	기미기 幾의 초서
く	ク	く	ku	오랠구 久의 초서
		ク	구	오랠구 久의 자획
け	ケ	け	ke	셈할계 計의 초서
		ケ	게	끼일개 介의 약자
こ	コ	こ	ko	자기기 己의 초서
		コ	고	자기기 己의 생략

● ひらかな(히라가나) 쓰기

ka	ki	ku	ke	ko
か	き	く	け	こ
か	き	く	け	こ

● カタカナ(가다가나) 쓰기

ka	ki	ku	ke	ko
カ	キ	ク	ケ	コ
カ	キ	ク	ケ	コ

제1장 일본어기본 ひらかな & カタカナ

さ (사) 행쓰기연습

さけ [사께] 술

히라가나	가다가나	발음	어원
さ	サ	sa	온 좌 左 초서
さ	サ	사	흩어질산 散의 부분
し	シ	si	갈 지 之의 초서
し	シ	시	갈 지 之의 변형
す	ス	su	마디촌 寸의 초서
す	ス	스	모름지기수 須의 부분
せ	セ	se	인간세 世의 초서
せ	セ	세	인간세 世의 초서
そ	ソ	so	일찍 증 曾의 초서
そ	ソ	소	일찍 증 曾의 부분

● ひらかな (히라가나) 쓰기					● カタカナ (가다가나) 쓰기				
sa	si	su	se	so	sa	si	su	se	so
さ	し	す	せ	そ	シ	ス	ス	セ	ソ
さ	し	す	せ	そ	シ	ス	ス	セ	ソ

제1장 일본어기본 ひらかな & カタカナ

た (다) 행쓰기연습

たこ [다꼬] 낚지, 문어

※ た, て, と 가 어두에선 [ㄷ]에,
어미에 올 때는
[ㄸ]음에 가깝습니다.

히라가나	가다가나	발음	어원
た	タ	ta	클 태 太의 초서
	タ	다	많을다 多의 부분
ち	チ	chi	알 지 知의 초서
	チ	찌	일천천 千의 변형
つ	ツ	tsu	나루진 津의 초서
	ツ	쓰	나루진 津의 변형
て	テ	te	하늘천 天의 초서
	テ	데	하늘천 天의 약자
と	ト	to	그칠지 止의 초서
	ト	도	그칠지 止의 부분

● ひらかな(히라가나) 쓰기

ta	chi	tsu	te	to
た	ち	つ	て	と
た	ち	つ	て	と

● カタカナ(가다가나) 쓰기

ta	chi	tsu	te	to
タ	チ	ツ	テ	ト
タ	チ	ツ	テ	ト

제1장 일본어기본 ひらかな & カタカナ

な (나) 행쓰기연습

なつ [나쓰] 여름

히라가나	가다가나	발음		어원
な	ナ	な	na	어찌내 奈의 초서
		ナ	나	어찌내 奈의 부분
に	二	に	ni	어질인 仁의 초서
		二	니	두 이 二의 변형
ぬ	ヌ	ぬ	nu	종 노 奴의 초서
		ヌ	누	종 노 奴의 부분
ね	ネ	ね	ne	부를칭 稱의 초서
		ネ	네	부를칭 稱의 변형
の	ノ	の	no	이에내 乃의 초서
		ノ	노	이에내 乃의 부분

● ひらかな(히라가나) 쓰기

na	ni	nu	ne	no
な	に	ぬ	ね	の
な	に	ぬ	ね	の

● カタカナ(가다가나) 쓰기

na	ni	nu	ne	no
ナ	二	ヌ	ネ	ノ
ナ	二	ヌ	ネ	ノ

제1장 일본어기본 — ひらかな & カタカナ

は (ㅎㅏ) 행쓰기연습

はい [하이] 네, 예

※ は가 조사로 쓰일 경우 [와]로 발음됩니다.

히라가나	가다가나	발음		어 원
は	ハ	は	ha	물결파 波의 초서
		ハ	하	여덟팔 八의 자획
ひ	ヒ	ひ	hi	사람인 人의 초서
		ヒ	히	견줄비 比의 부분
ふ	フ	ふ	hu	아니불 不의 초서
		フ	후	아니불 不의 부분
へ	ヘ	へ	he	거느릴부 部의 초서
		へ	헤	거느릴부 部의 초서
ほ	ホ	ほ	ho	지킬보 保의 초서
		ホ	호	지킬보 保의 부분

● ひらかな (히라가나) 쓰기

ha	hi	hu	he	ho
は	ひ	ふ	へ	ほ
は	ひ	ふ	へ	ほ

● カタカナ (가다가나) 쓰기

ha	hi	hu	he	ho
ハ	ヒ	フ	ヘ	ホ
ハ	ヒ	フ	ヘ	ホ

제1장 일본어기본 ひらかな & カタカナ

ま (마) 행쓰기연습

まめ [마매] 콩

히라가나	가다가나	발 음	어 원
ま	マ	ま ma	끝 말 末의 초서
		マ 마	일만만 万의 변형
み	ミ	み mi	아름다울 美의 초서
		ミ 미	석 삼 三의 변형
む	ム	む mu	호반무 武의 초서
		ム 무	탐낼모 牟의 부분
め	メ	め me	계집녀 女의 초서
		メ 메	계집녀 女의 부분
も	モ	も mo	터럭모 毛의 초서
		モ 모	터럭모 毛의 부분

● ひらかな (히라가나) 쓰기

ma	mi	mu	me	mo
ま	み	む	め	も
ま	み	む	め	も

● カタカナ (가다가나) 쓰기

ma	mi	mu	me	mo
マ	ミ	ム	メ	モ
マ	ミ	ム	メ	モ

제1장 일본어기본 ひらかな & カタカナ

や (야)행쓰기연습

やま [야마] 산

※ や 행의 세 글자는 반모음입니다.
(ぃ, ぇ는 앞에 모음을 빌려 쓴 것임)

히라가나	가다가나	발음		어원
や	ヤ	や	ya	어조사야 也의 초서
		ヤ	야	어조사야 也의 부분
(ぃ)	(イ)	ぃ	i	써 이 以의 초서
		イ	이	저 이 伊의 부분
ゆ	ユ	ゆ	yu	말미암을유由의 초서
		ユ	유	말미암을유由의 부분
(ぇ)	(エ)	う	e	옷 의 衣의 초서
		エ	에	강 강 江의 부분
よ	ヨ	よ	yo	줄 여 與의 초서
		ヨ	요	줄 여 與의 부분

● ひらかな(히라가나) 쓰기

ya	i	yu	e	yo
や	ぃ	ゆ	ぇ	よ
や	ぃ	ゆ	ぇ	よ

● カタカナ(가다가나) 쓰기

ya	i	yu	e	yo
ヤ	イ	ユ	エ	ヨ
ヤ	イ	ユ	エ	ヨ

제1장 일본어기본 ひらかな & カタカナ

ら (라) 행쓰기연습

らくよう [라꾸요-] 낙엽

히라가나	가다가나	발음		어원
ら	ラ	ら	ra	어질량 良의 초서
		ラ	라	어질량 良의 부분
り	リ	り	ri	이로울리 利의 초서
		リ	리	이로울리 利의 부분
る	ル	る	ru	머무를유 留의 초서
		ル	루	흐를유 流의 부분
れ	レ	れ	re	예도례 禮의 초서
		レ	레	예도례 禮의 부분
ろ	ロ	ろ	ro	음률려 몸의 초서
		ロ	로	음률려 몸의 부분

● ひらかな (히라가나) 쓰기

ra	ri	ru	re	ro
ら	り	る	れ	ろ
ら	り	る	れ	ろ

● カタカナ (가다가나) 쓰기

ra	ri	ru	re	ro
ラ	リ	ル	レ	ロ
ラ	リ	ル	レ	ロ

제1장 일본어기본 ひらかな & カタカナ

わ (와) 행쓰기연습

わらう [와라우] 웃다

※ を(오)는 あ (아)행의 お(오)와
발음이 같으며 조사로만 쓰입니다.

히라가나	가다가나	발 음		어 원
わ	ワ	わ	wa	화할화 和의 초서
		ワ	와	화활화 和의 변형
(ゐ)	(ヰ)	ゐ	i	
		ヰ	이	
(う)	(ウ)	う	u	집 우 宇의 초서
		ウ	우	집 우 宇의 자획
(ゑ)	(ヱ)	ゑ	e	
		ヱ	에	강 강 江의 자획
を	ヲ	を	o	멀 원 遠의 초서
		ヲ	오	어조사호 乎의 변형

● ひらかな (히라가나) 쓰기

wa	i	u	e	o
わ	ゐ	う	ゑ	を
わ	ゐ	う	ゑ	を

● カタカナ (가다가나) 쓰기

wa	i	u	e	o
ワ	ヰ	ウ	ヱ	ヲ
ワ	ヰ	ウ	ヱ	ヲ

제1장 일본어기본 ひらかな & カタカナ

ん (응) 행쓰기연습

히라가나	가다가나	발음	어원
ん	ン	ん n	없을 무无의 초서
		ン 응	발음상의 ㄴ의 변형

ほん [혼-, 홍-] 책

※ ん(응)의 발음은 영어 [n]으로 표기하고 발음은
 [ㄴ, ㅁ, 응]으로 한다.

● ひらかな(히라가나) 쓰기					● カタカナ(가다가나) 쓰기				
n					n				
ん					ン				
ん					ン				

조사 (助詞)

활용이 없는 부속어로서 단어와 단어 사이의 관계를
나타내거나 어떤 의미를 보충해 준다.

조사	의미	조사	의미	조사	의미
は(와)	~은(는)	が(가)	~이(가), ~지만	から (까라)	~에서, ~때문에
を(오)	~을(를)	へ(에)	~(으)로, ~에(방향)	で(데)	~으로, ~에서, ~때문에
しか(시까)	~밖에(뒤 부정)	ずつ(즈쓰)	~씩	より (요리)	~보다
に(니)	~에, ~하러(목적)	か(까)	~까(의문), ~인지	も (모)	~도
と(또)	~와(과), ~라고	の(노)	~의, ~의 것(소유)	や(야)	~(이)랑
だけ(다께)	~만	など(나도)	~등, 따위	ね(네)	~군요(다짐)

제1장 일본어기본

히라가나 · 가다가나 오십음도

カタカナ의 오십음도 및 탁음·반탁음

■ カタカナ의 고주우온즈 (五十音圖)

ア	a	イ	i	ウ	u	エ	e	オ	o
カ	ka	キ	ki	ク	ku	ケ	ke	コ	ko
サ	sa	シ	si	ス	su	セ	se	ソ	so
タ	ta	チ	chi	ツ	tsu	テ	te	ト	to
ナ	na	ニ	ni	ヌ	nu	ネ	ne	ノ	no
ハ	ha	ヒ	hi	フ	hu	ヘ	he	ホ	ho
マ	ma	ミ	mi	ム	mu	メ	me	モ	mo
ヤ	ya	イ	i	ユ	yu	エ	e	ヨ	yo
ラ	ra	リ	ri	ル	ru	レ	re	ロ	ro
ワ	wa	ヰ	i	ウ	u	エ	e	ヲ	o
ン	n								

ひらがな의 오십음도 및 탁음·반탁음

■ ひらがな의 고주우온즈 (五十音圖)

あ	a	い	i	う	u	え	e	お	o
か	ka	き	ki	く	ku	け	ke	こ	ko
さ	sa	し	si	す	su	せ	se	そ	so
た	ta	ち	chi	つ	tsu	て	te	と	to
な	na	に	ni	ぬ	nu	ね	ne	の	no
は	ha	ひ	hi	ふ	hu	へ	he	ほ	ho
ま	ma	み	mi	む	mu	め	me	も	mo
や	ya	い	i	ゆ	yu	え	e	よ	yo
ら	ra	り	ri	る	ru	れ	re	ろ	ro
わ	wa	ゐ	i	う	u	ゑ	e	を	o
ん	n								

■ 탁음(濁音)

ガ	ga	ギ	gi	グ	gu	ゲ	ge	ゴ	go
ザ	za	ジ	ji	ズ	zu	ゼ	ze	ゾ	zo
ダ	da	ヂ	zi	ヅ	zu	デ	de	ド	do
バ	ba	ビ	bi	ブ	bu	ベ	be	ボ	bo

■ 탁음(濁音)

が	ga	ぎ	gi	ぐ	gu	げ	ge	ご	go
ざ	za	じ	ji	ず	zu	ぜ	ze	ぞ	zo
だ	da	ぢ	ji	づ	zu	で	de	ど	do
ば	ba	び	bi	ぶ	bu	べ	be	ぼ	bo

■ 반탁음 (半濁音)

パ	pa (빠)	ピ	pi (삐)	プ	pu (뿌)	ペ	pe (뻬)	ポ	po (뽀)

■ 반탁음 (半濁音)

ぱ	pa (빠)	ぴ	pi (삐)	ぷ	pu (뿌)	ぺ	pe (뻬)	ぽ	po (뽀)

제1장 히라가나 · 가다가나 탁음 익히기

● 히라가나 탁음 써 보기

ga (가)	gi (기)	gu (구)	ge (게)	go (고)
が	ぎ	ぐ	げ	ご
が　が	ぎ　ぎ	ぐ　ぐ	げ　げ	ご　ご

● 가다가나 탁음 써 보기

ga (가)	gi (기)	gu (구)	ge (게)	go (고)
ガ	ギ	グ	ゲ	ゴ
ガ　ガ	ギ　ギ	グ　グ	ゲ　ゲ	ゴ　ゴ

제1장 히라가나 · 가다가나 탁음 익히기

● 히라가나 탁음 써 보기

za (자)	zi (지)	zu (즈)	ze (제)	zo (조)
ざ	じ	ず	ぜ	ぞ
ざ　ざ	じ　じ	ず　ず	ぜ　ぜ	ぞ　ぞ

● 가다가나 탁음 써 보기

za (자)	zi (지)	zu (즈)	ze (제)	zo (조)
ザ	ジ	ズ	ゼ	ゾ
ザ　ザ	ジ　ジ	ズ　ズ	ゼ　ゼ	ゾ　ゾ

제1장 히라가나·가다가나 탁음 익히기

● 히라가나 탁음 써 보기

da (다)	ji (지)	zu (즈)	de (데)	do (도)
だ	ぢ	づ	で	ど
だ だ	ぢ ぢ	づ づ	で で	ど ど

● 가다가나 탁음 써 보기

da (다)	ji (지)	zu (즈)	de (데)	do (도)
ダ	ヂ	ヅ	デ	ド
ダ ダ	ヂ ヂ	ヅ ヅ	デ デ	ド ド

제1장　히라가나 · 가다가나 탁음 익히기

● 히라가나 탁음 써 보기

ba (바)	bi (비)	bu (부)	be (베)	bo (보)
ば	び	ぶ	べ	ぼ
ば　ば	び　び	ぶ　ぶ	べ　べ	ぼ　ぼ

● 가다가나 탁음 써 보기

ba (바)	bi (비)	bu (부)	be (베)	bo (보)
バ	ビ	ブ	ベ	ボ
バ　バ	ビ　ビ	ブ　ブ	ベ　ベ	ボ　ボ

제1장 히라가나 · 가다가나 반탁음 익히기

● 히라가나 반탁음 써 보기

pa (빠)	pi (삐)	pu (뿌)	pe (뻬)	po (뽀)
ぱ	ぴ	ぷ	ぺ	ぽ
ぱ ぱ	ぴ ぴ	ぷ ぷ	ぺ ぺ	ぽ ぽ

● 가다가나 반탁음 써 보기

pa (빠)	pi (삐)	pu (뿌)	pe (뻬)	po (뽀)
パ	ピ	プ	ペ	ポ
パ パ	ピ ピ	プ プ	ペ ペ	ポ ポ

제1장 히라가나 · 가다가나 요음 익히기

● 히라가나 요음 써 보기

kya (캬)	kyu (큐)	kyo (쿄)	sha (샤)	shu (슈)	sho (쇼)
きゃ	きゅ	きょ	しゃ	しゅ	しょ
きゃ	きゅ	きょ	しゃ	しゅ	しょ

● 가다가나 요음 써 보기

kya (캬)	kyu (큐)	kyo (쿄)	sha (샤)	shu (슈)	sho (쇼)
キャ	キュ	キョ	シャ	シュ	ショ
キャ	キュ	キョ	シャ	シュ	ショ

제1장 히라가나 · 가다가나 요음 익히기

● 히라가나 요음 써 보기

cha (쨔)	chu (쮸)	cho (쬬)	nya (냐)	nyu (뉴)	nyo (뇨)
ちゃ	ちゅ	ちょ	にゃ	にゅ	にょ
ちゃ	ちゅ	ちょ	にゃ	にゅ	にょ

● 가다가나 요음 써 보기

cha (쨔)	chu (쮸)	cho (쬬)	nya (냐)	nyu (뉴)	nyo (뇨)
チャ	チュ	チョ	ニャ	ニュ	ニョ
チャ	チュ	チョ	ニャ	ニュ	ニョ

제1장 히라가나 · 가다가나 요음 익히기

● 히라가나 요음 써 보기

hya (햐)	hyu (휴)	hyo (효)	mya (먀)	myu (뮤)	myo (묘)
ひゃ	ひゅ	ひょ	みゃ	みゅ	みょ
ひゃ	ひゅ	ひょ	みゃ	みゅ	みょ

● 가다가나 요음 써 보기

hya (햐)	hyu (휴)	hyo (효)	mya (먀)	myu (뮤)	myo (묘)
ヒャ	ヒユ	ヒョ	ミャ	ミユ	ミョ
ヒャ	ヒユ	ヒョ	ミャ	ミユ	ミョ

제1장 히라가나 · 가다가나 요음 익히기

● 히라가나 요음 써 보기

rya (랴)	ryu (류)	ryo (료)
りゃ	りゅ	りょ
りゃ	りゅ	りょ

● 가다가나 요음 써 보기

rya (랴)	ryu (류)	ryo (료)
リャ	リュ	リョ
リャ	リュ	リョ

★ 가능동사

본 동 사	가 능 동 사
말하다. い(言)う	말할 수 있다. いえる
말하다. い(言)う	말 할 수 없다. いえない
가다. い(行)く	갈 수 있다. いける
이야기하다. はな(話)す	이야기할 수 있다. はなせる
기다리다. ま(待)つ	기다릴 수 있다. まてる
일어나다. お(起)きる	일어날 수 있다. おきられる
일어나다. お(起)きる	일어날 수 있습니다. おきられます
오다. くる	올 수 있다. こられる
하다. する	(을)할수 있다.(할 줄 안다) できる
하다. する	~도 할수있고~도 할수있다. ~も できれば~も できる
하다. する	할 수 있을 것이다. できるだろう
하다. する	할 수 있겠다. できよう
날다. と(飛)ぶ	날 수 있다. とべる
죽다. し(死)ぬ	죽을 수 있다. しねる
알다. し(知)る	알 수 있다. しれる
읽다. よむ	읽을 수 있다. よめる
만나다. あう	만날 수 있다. あうことができる
오르다. のぼ(登)る	올라갈 수 있다. のぼられる
쓰다. か(書)く	쓸 수 있습니다. かかれます

요음 · 탁음 · 반탁음 정리

▶ 히라가나 요음정리 ◀

● 히라가나의 요음(拗音)

きゃ	kya	きゅ	kyu	きょ	kyo
しゃ	sha	しゅ	shu	しょ	sho
ちゃ	cha	ちゅ	chu	ちょ	cho
にゃ	nya	にゅ	nyu	にょ	nyo
ひゃ	hya	ひゅ	hyu	ひょ	hyo
みゃ	mya	みゅ	myu	みょ	myo
りゃ	rya	りゅ	ryu	りょ	ryo

● 요음(拗音)의 탁음(濁音)

ぎゃ	gya	ぎゅ	gyu	ぎょ	gyo
じゃ	zya	じゅ	zyu	じょ	zyo
ぢゃ	zya	ぢゅ	zyu	ぢょ	zyo
びゃ	bya	びゅ	byu	びょ	byo

● 요음(拗音)의 반탁음(半濁音)

ぴゃ	pya (빠)	ぴゅ	pyu (쀼)	ぴょ	pyo (뾰)

▶ 가다가나 요음정리 ◀

● 가다가나의 요음(拗音)

キャ	kya	キュ	kyu	キョ	kyo
シャ	sha	シュ	shu	ショ	sho
チャ	cha	チュ	chu	チョ	cho
ニャ	nya	ニュ	nyu	ニョ	nyo
ヒャ	hya	ヒュ	hyu	ヒョ	hyo
ミャ	mya	ミュ	myu	ミョ	myo
リャ	rya	リュ	ryu	リョ	ryo

● 요음(拗音)의 탁음(濁音)

ギャ	gya	ギュ	gyu	ギョ	gyo
ジャ	zya	ジュ	zyu	ジョ	zyo
ヂャ	zya	ヂュ	zyu	ヂョ	zyo
ビャ	bya	ビュ	byu	ビョ	byo

● 요음(拗音)의 반탁음(半濁音)

ピャ	pya (빠)	ピュ	pyu (쀼)	ピョ	pyo (뾰)

제1장　요음의 탁음 익히기

● 히라가나 요음의 탁음 써 보기

gya (갸)	gyu (규)	gyo (교)	zya (쟈)	zyu (쥬)	zyo (죠)
ぎゃ	ぎゅ	ぎょ	じゃ	じゅ	じょ
ぎゃ	ぎゅ	ぎょ	じゃ	じゅ	じょ

● 가다가나 요음의 탁음 써 보기

gya (갸)	gyu (규)	gyo (교)	zya (쟈)	zyu (쥬)	zyo (죠)
ギャ	ギュ	ギョ	ジャ	ジュ	ジョ
ギャ	ギュ	ギョ	ジャ	ジュ	ジョ

제1장 요음의 탁음 익히기

◉ 히라가나 요음의 탁음 써 보기

zya (쟈)	zyu (쥬)	zyo (죠)	bya (뱌)	byu (뷰)	byo (뵤)
ぢゃ	ぢゅ	ぢょ	びゃ	びゅ	びょ
ぢゃ	ぢゅ	ぢょ	びゃ	びゅ	びょ

◉ 가타가나 요음의 탁음 써 보기

zya (쟈)	zyu (쥬)	zyo (죠)	bya (뱌)	byu (뷰)	byo (뵤)
ヂャ	ヂュ	ヂョ	ビャ	ビュ	ビョ
ヂャ	ヂュ	ヂョ	ビャ	ビュ	ビョ

제1장 요음의 탁음 익히기

🔵 히라가나 요음의 탁음 써 보기

pya (뺘)	pyu (쀼)	pyo (뾰)
ぴゃ	ぴゅ	ぴょ
ぴゃ	ぴゅ	ぴょ

🔵 가다가나 요음의 탁음 써 보기

pya (뺘)	pyu (쀼)	pyo (뾰)
ピャ	ピュ	ピョ
ピャ	ピュ	ピョ

★ 보조동사

보조동사	예 문
~해 드리다.	일으켜 드렸습니다.
~てあげる	お(起)こしてあげました
~해 주시다.	~(을)사 주셨습니까?
~てくださる	か(買)ってくれましたか
~해 주다 (남→나)	~사 주었습니다.
~てくれる	か(買)ってくれました
~해 주다 (내→남)	~(을)사 주었습니다.
~てあげる	か(買)ってあげました
~해 받다.	~사 받았습니다.
~てもらう	か(買)ってもらいました
~해 주십시오.	이야기해 주십시오.
~てください	はな(話)してください
~해 두다.	부탁해 둔 물건
~ておく	たのんでおいたもの
~해 버리다.	잊어 버렸다.
~てしまう	わす(忘)れてしまった
~해 간다.	올라 간다.
~ていく	のぼ(登)っていく
~하고 있다.	공부하고 있다.
~ている	へんきょしている
~해져 있다.	놓여(놓여져) 있다.
~てある	おいてある
~해 보다.	써 보다
~てみる	か(書)いてみる
~해 오다.	내린다(내려온다)
~てくる	ふ(降)ってくる
~해 주다.	빌려 준다.
~てやる	か(貸)してやる
~(이) 열려있다.	창문이 열려 있다.
~あいている	まど(窓)があ(開)いている
~(이) 닫혀 있다.	문이 닫혀 있다.
~しまっている	かど(門)がし(閉)めている
~(을) 열고 있다.	창문을 열고 있다.
~あけている	まど(窓)をあ(開)けている
~(을) 닫고 있다.	문을 닫고 있다.
~しめている	かど(門)をし(閉)めている
~(을) 날고 있다.	새가 날고 있다.
~とんでいる	とり(鳥)がと(飛)んでいる

ひらかな・カタカナ 자원 정리

ひらかな의 자원				

히라가나는 漢字의 초서체 등에서 따와 만들었다.

ア	イ	ウ	エ	オ
阿	伊	宇	江	於
カ	キ	ク	ケ	コ
加	幾	久	介	己
サ	シ	ス	セ	ソ
散	之	須	世	曾
タ	チ	ツ	テ	ト
多	千	津	天	止
ナ	ニ	ヌ	ネ	ノ
奈	二	奴	称	乃
ハ	ヒ	フ	ヘ	ホ
八	人	不	部	保
マ	ミ	ム	メ	モ
万	三	牟	女	毛
ヤ	○	ユ	○	ヨ
也	○	由	○	與
ラ	リ	ル	レ	ロ
良	利	流	礼	呂
ワ	○	○	ヲ	ン
和	○	○	乎	尓

カタカナ의 자원				

가다가나는 漢字의 일부분을 따서 만들었다.

あ	い	う	え	お
安	以	宇	衣	於
か	き	く	け	こ
加	幾	久	計	己
さ	し	す	せ	そ
左	之	寸	世	曾
た	ち	つ	て	と
太	知	津	天	止
な	に	ぬ	ね	の
奈	仁	奴	称	乃
は	ひ	ふ	へ	ほ
波	人	不	部	保
ま	み	む	め	も
末	美	武	女	毛
や	○	ゆ	○	よ
也	○	由	○	与
ら	り	る	れ	ろ
良	利	留	礼	呂
わ	○	ゑ	を	ん
和	○	衣	遠	尓

신체 (からだ · 카라다) 단어익히기

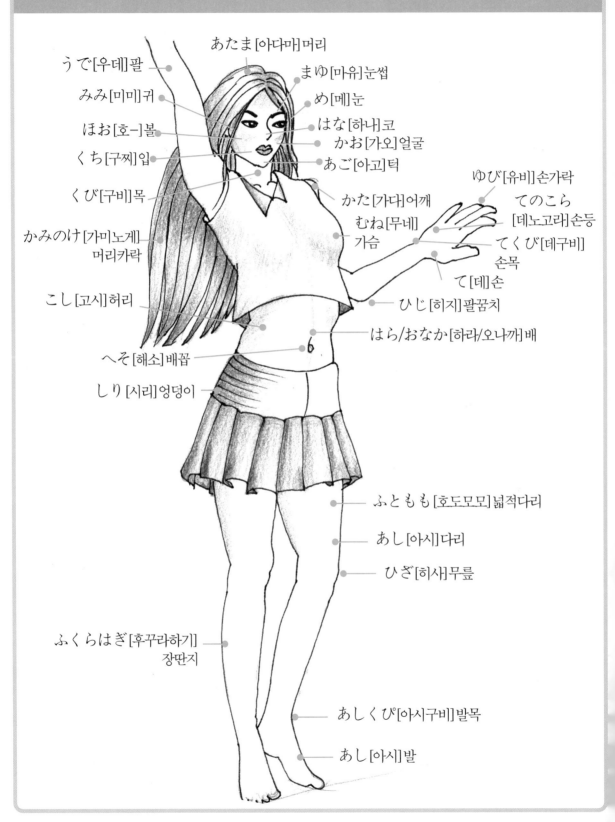

うで[우데]팔

あたま[아다마]머리

まゆ[마유]눈썹

め[메]눈

みみ[미미]귀

ほお[호-]볼

はな[하나]코

かお[가오]얼굴

くち[구찌]입

あご[아고]턱

くび[구비]목

かた[가다]어깨

むね[무네]
가슴

ゆび[유비]손가락

てのこら
[데노고래]손등

てくび[데구비]
손목

かみのけ[가미노게]
머리카락

て[데]손

こし[고시]허리

ひじ[히지]팔꿈치

はら/おなか[하라/오나까]배

へそ[해소]배꼽

しり[시리]엉덩이

ふともも[호도모모]넓적다리

あし[아시]다리

ひざ[히사]무릎

ふくらはぎ[후꾸라하기]]
장딴지

あしくぴ[아시구비]발목

あし[아시]발

제 2 장

日本語

기초 단어 익히기

いうえおかきくけこさしすせそ
たちつてとなにぬねのはひふへほ
まみむめもやゆよらりるれろわを

제2장 일어 기초 단어 익히기

오도-상/아버지	오까-상/어머니	와다구시/저(나)
おとうさん	おかあさん	わたくし
おとうさん	おかあさん	わたくし

일본어 단어 보충 학습

- バ バ [파파] 아빠
- ママ [마마] 엄마
- わたし [와다시] 나 – 보통 일반적으로 쓰임.(격식을 말할 때는 わたくし)
- あなた [아나다] 당신, 너

제2장 일어 기초 단어 익히기

오지-상/할아버지	오바-상/할머니	오니-상/형, 오빠
おじいさん	おばあさん	おにいさん
おじいさん	おばあさん	おにいさん

일본어 단어 보충 학습

- おっと [옷또] 남편
- つま [쓰마] 아내
- あなた [아나다] 여보
- むすこ [무스꼬] 아들
- むすめ [무스메] 딸

제2장	일어 기초 단어 익히기

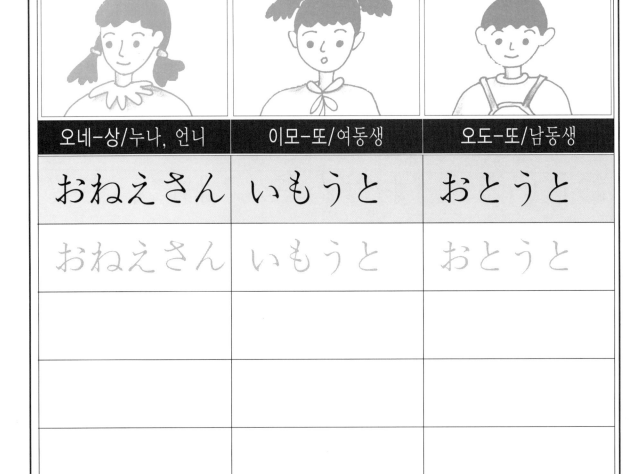

오네-상/누나, 언니	이모-또/여동생	오도-또/남동생
おねえさん	いもうと	おとうと
おねえさん	いもうと	おとうと

일본어 단어 보충 학습

- しんせき(=しんるい) [신세키/신루이] 친척
- しゅうと [슈-또] 시아버지
- しゅうとめ [슈-또메] 시어머니
- よめ [요메] 며느리
- いんせき [인세끼] 사돈

제2장 일어 기초 단어 익히기

교-다이/형제	시마이/자매	오바/이모(고모)	
きょうだい	しまい	おば	おば
きょうだい	しまい	おば	おば

일본어 단어 보충 학습

- がくふ [가꾸후] 장인
- がくぼ [가꾸보] 장모
- むこ [무꼬] 사위
- おじ [오지] 큰아버지=작은아버지=외삼촌
- おい(=めい) [오이/오메] 조카

제2장 일어 기초 단어 익히기

오바상/아주머니	오지상/아저씨	도모다찌/친구
おばさん	おじさん	ともだち
おばさん	おじさん	ともだち

일본어 단어 보충 학습

- いとこ [이도꼬] 사촌
- ぼうや [보-야] 꼬마야!
- ひとづま [히도즈마] 유부녀
- たにん [다닌] 남
- じぶん [지분-] 자기

제2장	일어 기초 단어 익히기	

고이비도/애인	추-넨/중년	로-진/노인
こいびと	ちゅうねん	ろうじん
こいびと	ちゅうねん	ろうじん

일본어 단어 보충 학습

- こども [고도모] 어린이
- おとな [오도나] 어른
- むね [무네] 가슴
- せなか [세나까] 등
- おなか(＝はら) [오나까/하라] 배, 복부

제2장 일어 기초 단어 익히기

센바이/선배	고-하이/후배	도-료-/동료
せんばい	こうはい	どうりょう
せんばい	こうはい	どうりょう

일본어 단어 보충 학습

- からた [가라다] 몸
- しんたい [신따이] 신체
- はだ [하다] 살갗
- ひふ [히후] 피부
- あたま [아다마] 머리

제2장 일어 기초 단어 익히기

미니상/여러분	센세이/선생님	무스메상/아가씨
みなさん	せんせい	むすめさん
みなさん	せんせい	むすめさん

일본어 단어 보충 학습

- なみだ [나미다] 눈물
- はなみず [하나미즈] 콧물
- せき [세끼] 기침
- くしゃみ [구샤미] 재채기
- しゃっくり [샷구리] 딸꾹질

제2장	일어 기초 단어 익히기

겐꼬-다/건강하다	세가 다까이/키가크다	세가 히꾸이/키가 작다
けんこうだ	せがたかい	せがひくい
けんこうだ	せがたかい	せがひくい

일본어 단어 보충 학습

- ふとった [후돗다] 살이 쪘다
- やせた [야세다] 말랐다
- すらりとしている [스라리또시떼이루] 날씬하다
- ハンサムだ [한사무다] 잘 생겼다
- ブスだ [부스다] 못 생겼다

제2장 일어 기초 단어 익히기

구라스/살다	우마레루/태어나다	소다데루/키우다
くらす	うまれる	そだてる
くらす	うまれる	そだてる

일본어 단어 보충 학습

- しぬ [시누] 죽다
- そだつ [소다쯔] 자라다
- こんやくする [곤야꾸스루] 약혼하다
- けっこんする [겟꼰스루] 결혼하다
- りこんする [리꼰스루] 이혼하다

제2장 인칭대명사 단어익히기

와 다 구 시	와 다 시	보 꾸	오 레
わたくし	わたし	ぼく	おれ
저	나	나	나(거친표현)
わさくし	わさく	ぼく	おれ

아 나 다	아 나 다	기 미	오 마 에
あなた	あなた	きみ	をまえ
당신	당신	너	자네(거친표현)
あなた	あなた	きみ	をまえ

제2장	인칭대명사 단어익히기		

고 노 가 다	아 노 가 다	소 노 가 다	도 나 다
このかた	あのかた	そのかた	どなた
이분	저분	그분	어느분
このかた	あのかた	そのかた	どなた

고 노 히 도	아 노 히 도	소 노 히 도	다 레
このひと	あのひと	そのひと	だれ
이 사람	저 사람	그 사람	누구
このひと	あのひと	そのひと	だれ

제2장 인칭대명사 단어익히기

고 이 쓰	아 이 쓰	소 이 쓰	도 이 쓰
こいつ	あいつ	そいつ	どいつ
이놈	저놈	그놈	어느놈
こいつ	あいつ	そいつ	どいつ

와 다 시 다 찌	보 꾸 라	가 레 라	가 꾸 세 이 다 찌
わたしたち	ぼくら	かれら	がくせいたち
우리들	우리들	그들	학생들
わたしたち	ぼくら	かれら	がくせいたち

제2장 지시대명사 단어익히기

고 레	아 레	소 레	도 레
これ	あれ	それ	どれ
이것	저것	그것	어느 것
これ	あれ	それ	どれ

고 꼬	아 소 꼬	소 꼬	도 꼬
ここ	あそこ	そこ	どこ
이곳 (여기)	저곳 (저기)	그곳 (거기)	어느 곳 (어디)
ここ	あそこ	そこ	どこ

제2장	수사 단어 익히기			

이 찌	니	산	시	욘
いち	に	さん	し	よん
1	2	3	4	5
いち	に	さん	し	よん

고	로꾸	나나	시찌	하찌
ご	ろく	なな	しち	はち
5	6	7	7	8
ご	ろく	なな	しち	はち

제2장	수사 단어 익히기		
규 ―	구	주 ―	주 ― 니
きゅう	く	じゅう	じゅうに
9	9	10	12
きゅう	く	じゅう	じゅうに

니 주 ―	고 주 ―	나 나 주 ―	난 주 ―
にじゅう	ごじゅう	ななじゅう	なんじゅう
20	50	70	몇십
にじゅう	ごじゅう	ななじゅう	なんじゅう

제2장 수사 단어 익히기

욘 셴	나 나 셴	규 — 셴	난 셴
よんせん	ななせん	きゅうせん	なんせん
4천	7천	9천	몇천
よんせん	ななせん	きゅうせん	なんせん

햐 꾸	셴	이 찌 만	니 오 꾸
ひゃく	せん	いちまん	におく
백	천	일만	이억
ひゃく	せん	いちまん	におく

제2장	년월 단어 익히기	

이 찌 넨	니 넨	산 넨
いちねん	にねん	さんねん
1년	2년	3년
いちねん	にねん	さんねん

욘 넨	고 넨	로 꾸 넨
よねん	ごねん	ろくねん
4년	5년	6년
よねん	ごねん	ろくねん

제2장	년월 단어 익히기	
시 치 넨	주 ㅡ 넨	난 넨
しちねん	じゅうねん	なんねん
7년	십년	몇년
しちねん	じゅうねん	なんねん
사 꾸 넨	고 도 시	라 이 넨
さくねん	ことし	らいねん
작년	금년	내년
さくねん	ことし	らいねん

제2장	년월 단어 익히기	

이 찌 가 쓰	니 가 쓰	산 가 쓰
いちがつ	にがつ	さんがつ
1월	2월	3월
いちがつ	にがつ	さんがつ

시 가 쓰	고 가 쓰	로 꾸 가 쓰
しがつ	ごがつ	ろくがつ
4월	5월	6월
しがつ	ごがつ	ろくがつ

제2장 년월 단어 익히기

시 찌 가 쓰	하 찌 가 쓰	구 가 쓰
しちがつ	はちがつ	くがつ
7월	8월	9월
しちがつ	はちがつ	くがつ

주 ― 가 쓰	주 ― 이 치 가 쓰	주 ― 니 가 쓰
じゅうがつ	じゅういちがつ	じゅうにがつ
10월	11월	12월
じゅうがつ	じゅういちがつ	じゅうにがつ

제2장	년월 단어 익히기	
난 까 게 쓰	**잇 까 게 쓰**	**산 까 게 쓰**
なんかげつ	いっかげつ	さんかげつ
몇 개월	1개월	3개월
なんがつ	いっかげつ	さんかげつ
록 까 게 쓰	**나 나 까 게 쓰**	**핫 까 게 쓰**
ろっかげつ	ななかげつ	はっかげつ
6개월	7개월	8개월
ろっかげつ	ななかげつ	はっかげつ

제2장 년월 단어 익히기

규 — 우 까 게 쓰	짓 까 게 쓰	난 넨
きゅうかげつ	じっかげつ	なんねん
9개월	10개월	몇년
きゅうかげつ	じっかげつ	なんねん

센 게 쓰	곤 게 쓰	라 이 게 쓰
せんげつ	こんげつ	らいげつ
지난달 (선월)	이번달 (금월)	다음달 (내월)
せんげつ	こんげつ	らいげつ

제2장	요일 단어 익히기	

니 찌 요 ― 비	게 쓰 요 ― 비	가 요 ― 비
にちようび	げつようび	かようび
일요일	월요일	화요일
にちようび	げつようび	かようび

스 이 요 ― 비	모 꾸 요 ― 비	긴 요 ― 비
すいようび	もくようび	きんようび
수요일	목요일	금요일
すいようび	もくようび	きんようび

제2장	요일 단어 익히기	
도 요 ― 비	센 센 슈 ―	센 슈 ― 우
どようび	せんせんしゅう	せんしゅう
토요일	전전주 (선선주)	지난주 (선주)
どようび	せんせんしゅう	せんしゅう
곤 슈 ―	라 이 슈 ―	난 요 ― 비
こんしゅう	らいしゅう	なんようび
이번주 (금주)	다음주 (내주)	몇요일
こんしゅう	らいしゅう	なんようび

제 3 장
기본문장 쓰기

あいうえお
かきくけこ
さしすせそ
たちつてと
なにぬねの
はひふへほ
まみむめも
やゆよ
らりるれろ
わ

제3장 기본 문장 100선(가로쓰기)

No.	오 하 요 ─ 고 자 이 마 스
001	おはようございます。
	안녕하세요?(안녕히 주무셨어요?) ─ 아침인사

おはようございます。

おはようございます。

No.	곤 ─ 니 찌 와	곰 ─ 방 ─ 와
002	こんにちは。	こんばんは。
	안녕하세요?(낮인사)	안녕하세요?(밤인사)

こんにちは。 こんばんは。

こんにちは。 こんばんは。

| 제3장 | 기본 문장 100선(가로쓰기) | |

No.	사 요 - 나 라	사 요 - 나 라
003	**さようなら。**	**さようなら。**
	안녕히 가세요.	안녕히 계세요.

さようなら。	さようなら。
さようなら。	さようなら。

No.	오 야 스 미 나 사 이	데 와 마 다 (아 시 다)
004	**おやすみなさい。**	**では,また(あした)。**
	안녕히 주무세요(주무십시오).	그럼, 또- (내일)

おやすみなさい。	ではまたあした。
おやすみなさい。	ではまたあした。

제3장 기본 문장 100선(가로쓰기)

No.	오 히 사 시 부 리 데 스 네
005	**おひさしぶりですね。**
	오래간만이군요 (오래만이군요).

おひさしぶりですね。

おひさしぶりですね。

No.	오 가 와 리 아 리 마 센 까
006	**おかわりありませんか。**
	별고는 없으셨는지요(별고 없으십니까)?

おかわりありませんか。

おかわりありませんか。

No.	이마	오 가 에 리 데 스 까
007	いま，	おかえりですか。
	지금,	돌아오십니까(지금 돌아오시는 길입니까)?

いま， おかえりですか。

いま， おかえりですか。

No.	에-	춋 도	오 소 꾸 나 리 마 시 다
008	ええ，	ちょっと	おそく なりました。
	네-,	조금	늦었습니다(조금 늦어졌습니다).

ええ，ちょっと，おそく なりました。

ええ，ちょっと，おそく なりました。

제3장 기본 문장 100선(가로쓰기)

No.	시 쯔 레 이 시 마 스	도 ― 조
009	しつれいします。 실례합니다.	どうぞ。 어서오세요(~오십시요).

しつれいします。	どうぞ。
しつれいします。	どうぞ。

No.	하 지 메 마 시 데	다 나 까 데 스
010	はじめまして。 처음 뵙겠습니다.	たなかです。 다나까입니다(~라고 합니다).

はじめまして。	たなかです。
はじめまして。	たなかです。

제3장	기본 문장 100선(가로쓰기)

No.	고레와	난데스까	소레와	난데스까
011	これは	なんですか。	それは	なんですか。
	이것은	무엇입니까?	그것은	무엇입니까?

これは なんですか。 それは なんですか。

これは なんですか。 それは なんですか。

No.	나니가	아리마스까	나니모	아리마셍
012	なにが	ありますか。	なにも	ありません。
	무엇이	있습니까?	아무것도	없습니다.

なにが ありますか。 なにも ありません。

なにが ありますか。 なにも ありません。

제3장 기본 문장 100선(가로쓰기)

No.	고 레 와	혼 데 스	고 레 와 ~ 데 스
013	これは	ほんです。	これは ~です。
	이것은	책입니다.	이것은 ~입니다.

これは ほんです。	これは ~です。
これは ほんです。	これは ~です。

No.	아 레 와	혼 데 스	소 레 와 ~ 데 스
014	あれは	ほんです。	それは~です。
	저것은	책입니다.	그것은 ~입니다.

あれは ほんです。	それは~です。
あれは ほんです。	それは~です。

제3장	기본 문장 100선(가로쓰기)			

No.	고 레 와	혼 데 스 까	소 레 모	혼 데 스 까
015	これは	ほんですか。	それも	ほんですか。
	이것은	책입니까?	그것도	책입니까?

これは ほんですか。 | それも ほんですか。

これは ほんですか。 | それも ほんですか。

No.	이 - 에	혼 데 와	아 리 마 셍	하 이 소 - 데 스
016	いいえ,	ほんでは	ありません。	はいそうです。
	아니오,	책이	아닙니다.	예, 그렇습니다.

いいえ,ほんでは ありません。 | はい そうです。

いいえ,ほんでは ありません。 | はい そうです。

제3장　기본 문장 100선 (가로쓰기)

No.	고 레 와	난 데 스 까	아 레 와 ~ 데 스 까
017	**これは**	**なんですか。**	**あれは ～ ですか。**
	이 것 은	무 엇 입 니 까 ?	저 것 은 ~ 입 니 까 ?

これは なんですか。	あれは ～ ですか。
これは なんですか。	あれは ～ ですか。

No.	소 레 와	미 깐 데 스	~ 난 데 스 까
018	**それは**	**みかんです。**	**～なんですか。**
	그 것 은	귤 입 니 다 .	~ 무 엇 입 니 까 ?

それは みかんです。	～なんですか。
それは みかんです。	～なんですか。

제3장 기본 문장 100선(가로쓰기)

No.	다 노 시 이	다 노 시 이 데 스
019	たのしい。	たのしいです
	즐 겁 다.	즐 겁 습 니 다.

たのしい。	たのしいです。
たのしい。	たのしいです。

No.	다 노 시 이 데 스 까	다 노 시 께 레 바
020	たのしいですか。	たのしければ。
	즐 겁 습 니 까?	즐 겁 다 면.

たのしいですか。	たのしければ。
たのしいですか。	たのしければ。

제3장	기본 문장 100선(가로쓰기)

No.	다 노 시 꾸 나 이	다 노 시 꾸 와 나 이 데 스
021	たのしくない。	たのしくはないです。
	즐겁지 않다.	즐겁지 않습니다.

たのしくない。	たのしくはないです。
たのしくない。	たのしくはないです。
	(다 노 시 꾸 아 리 마 셍) (=たのしく ありません)

No.	다 노 시 꾸 떼	다 노 시 깟 따
022	たのしくて…。	たのしかった。
	즐 거 워 서	즐 거 웠 다.

たのしくて…。	たのしかった。
たのしくて…。	たのしかった。

제3장	기본 문장 100선 (가로쓰기)

No.	이 찌 방	스 기 데 스	소 ― 데 스 까
023	いちばん	すきです。	そうですか。
	가장	좋아합니다.	그렇습니까?

いちばん すきです。	そうですか。
いちばん すきです。	そうですか。

No.	~ 와	아 끼 리	스 기 데 와	아 리 마 셍
024	~は	あきり	すきでは	ありません。
	~은	그다지(별로)	좋아하지	않습니다.

~は あきり すきでは ありません。
~は あきり すきでは ありません。

제3장 | 기본 문장 100선(가로쓰기)

No.	아 나 다 와	니 홍 고 가	와 까 리 마 스 까
025	あなたは	にほんごが	わかりますか。
	당신은	일본어를	아십니까?

あなたは にほんごが わかりますか。

あなたは にほんごが わかりますか。

No.	아 나 다 와	니 홍 고 가	데 끼 마 스 까
026	あなたは	にほんごが	できますか。
	당신은	일본어를	할 수 있습니까?

あなたは にほんごが できますか。

あなたは にほんごが できますか。

| **제3장** | **기본 문장 100선 (가로쓰기)** |

No.	암 마 리	도 꾸 이 데 와	아 리 마 셍
027	あんまり	とくいでは	ありません。
	별로	잘 하지는	못합니다.

あんまり とくいでは ありません。

あんまり とくいでは ありません。

No.	후 다 리 데	잇 데	오 이 데 요
028	ふたりで	いって	おいでよ。
	둘이서	다녀와요.	

ふたりで いって おいでよ。

ふたりで いって おいでよ。

제3장 기본 문장 100선(가로쓰기)

No.	다스께데구레		다께시	상	아리가도-
029	たすけてくれ。		たけし	さん	ありがとう。
	살려주세요.		다께시	씨	고마워요.

たすけてくれ。	たけしさん ありがとう。
たすけてくれ。	たけしさん ありがとう。

No.	앗	아부나이	도-	시다노
030	あっ	あぶない。	どう	したの。
	앗-	위험해!	왜	그러지?

あっ あぶない。	どう したの。
あっ あぶない。	どう したの。

제3장　기본 문장 100선(가로쓰기)

No.	무 꼬 - 에	이 끼 따 인 다 요	쓰 이 데 오 이 데
031	むこうへ	いきたいんだよ。	ついておいで。
	저쪽으로	가고싶단 말이에요.	따라와.

むこうへ いきたいんだよ。	ついておいで。
むこうへ いきたいんだよ。	ついておいで。

No.	고 란 나 사 이	와 다 시 노 요 - 니	시 데 고 랑
032	ごらんなさい。	わたしのように	してごらん。
	보세요.	나처럼	해봐요.

ごらんなさい。	わたしのようにしてごらん。
ごらんなさい。	わたしのようにしてごらん。

No.	다 꾸 상	이 마 스	아 쓰 맛 데	슨 데	이 마 스
033	たくさん	います。	あつまって	すんで	います。
	많이	있습니다.	모여서	살고	있습니다.

たくさんいます。	あつまってすんでいます。
たくさんいます。	あつまってすんでいます。

No.	다 시 까 다 소 - 데 스	다 시 까 나 요 - 데 스
034	たしかだそうです。	たしかなようです。
	확실하다고 합니다.	확실한 듯합니다.

たしかだそうです。	たしかなようです。
たしかだそうです。	たしかなようです。

제3장 | 기본 문장 100선(가로쓰기)

No.	헤 야 노	나 까 니	다 레 가	이 마 스 까
035	へやの	なかに	だれが	いますか。
	방(의)	안에	누가	있습니까(생물)?

へやの なかに だれが いますか。

へやの なかに だれが いますか。

No.	헤 야 노	나 까 니	다 레 까	이 마 스 까
036	へやの	なかに	だれか	いますか。
	방(의)	안에	누군가(가)	있습니까?

へやの なかに だれか いますか。

へやの なかに だれか いますか。

제3장	기본 문장 100선 (가로쓰기)			

No.	히 끼 다 시 노	나 까 니	나 니 가	아 리 마 스 까
037	ひきだしの	なかに	なにが	ありますか。
	서랍(의)	속에	무엇이	있습니까/(무생물)?

ひきだしの なかに なにが ありますか。

ひきだしの なかに なにが ありますか。

No.	히 끼 다 시 노	나 까 니	나 니 까	아 리 마 스 까
038	ひきだしの	なかに	なにか	ありますか。
	서랍(의)	속에	무언가(가)	있습니까?

ひきだしの なかに なにか ありますか。

ひきだしの なかに なにか ありますか。

제3장 기본 문장 100선(가로쓰기)

No.	소 레 와	도 꼬 니	아 리 마 스 까
039	それは	どこに	ありますか。
	그것은	어디에	있습니까(무생물)?

それは どこに ありますか。

それは どこに ありますか。

No.	소 노	히 도 와	도 꼬 니	이 마 스 까
040	その	ひとは	どこに	いますか。
	그	사람은	어디에	있습니까(생물)?

そのひとは どこに いますか。

そのひとは どこに いますか。

제3장 기본 문장 100선(가로쓰기)

No.	소 노	가 다 와	고 꼬 니	이 마 셍
041	その	かたは	ここに	いません。
	그	분은	여기에	안계십니다.

そのかたは　ここに　いません。

そのかたは　ここに　いません。

No.	소 노	가 다 와	아 소 꼬 니	이 마 스
042	その	かたは	あそこに	います。
	그	분은	저기에	있습니다.

そのかたは　あそこに　います。

そのかたは　あそこに　います。

제3장 기본 문장 100선(가로쓰기)

No.	아노	히도와	도나다데스 까
043	あの	ひとは	どなたですか。
	저	분은	누구십니까?

あのひとは　どなたですか。

あのひとは　どなたですか。

No.	아노	가다와	아오끼상데스
044	あの	かたは	あおきさんです。
	저	분은	아오기씨입니다.

あのかたは　あおきさんです。

あのかたは　あおきさんです。

제3장 기본 문장 100선(가로쓰기)

No.	아 끼 데 나 꾸	후 유 데 스	소 ― 데 스 네
045	あきでなく	ふゆです	そうですね。
	가을이 아니고	겨울입니다.	그렇군요.

あきでなく ふゆです。	そうですね。
あきでなく ふゆです。	そうですね。

No.	에 ―	모 ―	후 유 데 스 네	혼 또 ― 니
046	ええ	もう	ふゆですね。	ほんとうに。
	네,	이제	겨울이군요.	그렇군요.

ええ, もう ふゆですね。	ほんとうに。
ええ, もう ふゆですね。	ほんとうに。

제3장	기본 문장 100선(가로쓰기)

No.	난 다 까	스 꼬 시	사 비 시 이 시 마 시 따
047	なんだか	すこし	さびしいしました。
	왜그런지(왠지)	조금	허전하다했습니다.

なんだか すこし さびしいしました。

なんだか すこし さびしいしました。

No.	난 다 까	스 꼬 시	쓰 메 따 이 마 시 다
048	なんだか	すこし	つめたいました。
	어쩐지(뭔지)	조금	냉정하다했습니다.

なんだか すこし つめたいました。

なんだか すこし つめたいました。

No.	난 다	소 레 나 라	보 꾸 닷 데	데 끼 루
049	なんだ	それなら	ぼくだって	できる。
	뭐야	그렇다면	나라도(나도)	할 수 있다.

なんだ それなら ぼくだってできる。

なんだ それなら ぼくだってできる。

No.	난 다	소 레 나 라	보 꾸 닷 데	하 나 세 루
050	なんだ	それなら	ぼくだって	はなせる。
	뭐야	그렇다면	나라도	말 할 수 있다.

なんだ それならぼくだってはなせる。

なんだ それならぼくだってはなせる。

제3장 기본 문장 100선(가로쓰기)

No.	시 즈 까 데 아 루	시 즈 까 다 로 -
051	しずかである。	しずかだろう。
	조용하다.	조용할 것이다.

しずかである。	しずかだろう。
しずかである。	しずかだろう。

No.	시 즈 까 데 쇼 -	하 이 　 시 즈 까 데 스
052	しずかでしょう。	はい, しずかです。
	조용하지요?	예, 　 조용합니다.

しずかでしょう。	はい, しずかです。
しずかでしょう。	はい, しずかです。

제3장　기본 문장 100선(가로쓰기)

No.	이 미 와	난 지	데 스 까
053	**いまは**	**なんじ**	**ですか。**
	지금	몇 시	입니까?

いまは　なんじですか。

いまは　なんじですか。

No.	하 이	이 마 와	고 센	주 - 지 데 스
054	**はい,**	**いまは**	**ごせん**	**じゅうじです。**
	네,	지금	오전	열 시 입니다.

はい, いまは　ごせん　じゅうじです。

はい, いまは　ごせん　じゅうじです。

제3장	기본 문장 100선(가로쓰기)

No.	소 노	데 나 리 또 모	니 깃 데	미 다 이
055	その	てなりとも	にぎって	みたい。
	그	손만이라도	잡아보고	싶다.

その てなりとも にぎって みたい。

その てなりとも にぎって みたい。

No.	아 나 다 노	고 에 나 라 또 모	기 끼 따 이
056	あなたの	こえならとも	ききたい。
	당신(의)	목소리만이라도	듣고싶다.

あなたの こえならとも ききたい。

あなたの こえならとも ききたい。

제3장 기본 문장 100선(가로쓰기)

No.	다 이 헨	우 레 시 소 - 니	와 라 이 마 시 다
057	たいへん	うれしそうに	わらいました。
	몹시	즐거운듯이	웃었습니다.

たいへん うれしそうに わらいました。

たいへん うれしそうに わらいました。

No.	온 나 노 고 와	우 레 시 꾸 오 모	이 마 시 다
058	おんなのこは	うれしくおも	いました。
	소녀는	기쁘게	생각했습니다.

おんなのこは うれしくおも いました。

おんなのこは うれしくおも いました。

제3장	기본 문장 100선(가로쓰기)

No.	오 까 네 오	호 시 갓 데	하 다 라 끼 마 시 다
059	おかねを	ほしがって	はたらきました。
	돈이	필요해서	일을 했습니다.

おかねを ほしがって はたらきました。

おかねを ほしがって はたらきました。

No.	오 까 ー 상 오	라 꾸 니	시 데 아 게 따 이
060	おかあさんを	らくに	してあげたい。
	어머니를	편하게	해드리고 싶다.

おかあさんを らくにしてあげたい。

おかあさんを らくにしてあげたい。

제3장 기본 문장 100선(가로쓰기)

No.	기요꼬와	오도로이데	마다	사께비마시다
061	きよこは	おどろいて	また	さけびました。
	기요꼬는	놀라서	또	외쳤습니다.

きよこは おどろいて また さけびました。

きよこは おどろいて また さけびました。

No.	소꼬	와루구찌오	유ー노와	다레데스까
062	そこ	わるくちを	いうのは	だれですか。
	거기	욕하는	사람은	누구입니까?

そこ わるくちを いうのは だれですか。

そこ わるくちを いうのは だれですか。

제3장 기본 문장 100선 (가로쓰기)

No.	고 레 오	다 레 또	쓰 꾸 리 마 시 다 까
063	これを	だれと	つくりましたか。
	이것을	누구하고	만들었습니까?

これを　だれと　つくりましたか。

これを　だれと　つくりましたか。

No.	요 - 꼬 상 또	후 다 리 데	쓰 꾸 리 마 시 다
064	ようこさんと	ふたりで	つくりました。
	요오꼬양하고	둘이서	만들었습니다.

ようこさんと　ふたりで　つくりました。

ようこさんと　ふたりで　つくりました。

제3장 기본 문장 100선(가로쓰기)

No.	와 다 구 시 와	손 나	고 도 와	데 끼 나 이 요
065	わたくしは	そんな	ことは	できないよ。
	나는	그러한	일은	할 수 없단 말야.

わたくしは そんな ことは できないよ。

わたくしは そんな ことは できないよ。

No.	소 - 요	강 가 에 데	미 마 쇼 - 요
066	そうよ。	かんがえて	みましょうよ。
	그래요.	생각해	봅시다.

そうよ。 かんがえて みましょうよ。

そうよ。 かんがえて みましょうよ。

제3장	기본 문장 100선(가로쓰기)

No.	아 리 가 도 - 고 자 이 마 스	아 리 가 도 -
067	ありがとうございます。	ありがとう。
	감사합니다(고맙습니다).	고마워(허물없는 사이).

ありがとうございます。 ありがとう。

ありがとうございます。 ありがとう。

No.	데 와	마 다	오 아 이 시 마 시 쇼 -
068	では,	また	おあいしましょう。
	그럼,	다시	만납시다.

では, また おあいしましょう。

では, また おあいしましょう。

제3장	기본 문장 100선(가로쓰기)

No.	스 미 사 셍	도 - 이 다 시 마 시 데
069	すみません。	どういたしまして。
	미안합니다.	천만의 말씀입니다.

すみません。	どういたしまして。
すみません。	どういたしまして。

No.	시 쯔 레 이 시 마 시 다	고 멘 나 사 이
070	しつれいしました。	ごめんなさい。
	실례했습니다.	용서하십시오.

しつれいしました。	ごめんなさい。
しつれいしました。	ごめんなさい。

| 제3장 | 기본 문장 100선(가로쓰기) |

No.	오네가이시마스	오네가이가아룬데스가
071	おねがいします。	おねがいがあるんですが。
	부탁합니다.	부탁이 있는데요.

おねがいします。 おねがいがあるんですが。

おねがいします。 おねがいがあるんですが。

No.	오소레이리마스가	시쓰레이데스가
072	おそれいりますが。	しつれいですが。
	죄송합니다만.	실례합니다만.

おそれいりますが。 しつれいですが。

おそれいりますが。 しつれいですが。

제3장	기본 문장 100선(가로쓰기)

No.	시 바 라 꾸　（쇼 - 쇼 -）	오 마 찌 구 다 사 이
073	しばらく（=しょうしょう）	おまちください。
	잠시	기다려 주십시오.

しばらく（=しょうしょう）おまちください。

しばらく（=しょうしょう）おまちください。

No.	촛 도	맛 데 구 다 사 이
074	ちょっと	まってください。
	잠깐	기다려 주십시오.

ちょっと　まってください。

ちょっと　まってください。

제3장	기본 문장 100선(가로쓰기)

No.	오마찌도−사마	오마다세시마시다
075	おまちどおさま。	おまたせしました。
	오래 기다리셨습니다.	오래 기다리셨습니다.

おまちどおさま。	おまたせしました。
おまちどおさま。	おまたせしました。

No.	이랏샤이	오자마데와	아리마셍 까
076	いらっしゃい。	おじゃまでは	ありませんか。
	어서오십시오.	방해가 되지	않겠습니까?

いらっしゃい。おじゃまではありませんか。

いらっしゃい。おじゃまではありませんか。

제3장 기본 문장 100선(가로쓰기)

No.	이 － 에	도 － 소	고육꾸리
077	いいえ,	どうそ	ごゆっくり。
	아니오.	천천히	놀다가십시오.

いいえ、　どうそごゆっくり。

いいえ、　どうそごゆっくり。

No.	이 － 에	요꾸	이랏샤이마시다
078	いいえ,	よく	いらっしゃいました。
	아니오,	잘	오셨습니다.

いいえ,よく いらっしゃいました。

いいえ,よく いらっしゃいました。

제3장	기본 문장 100선(가로쓰기)

No.	모 찌 론 데 스	와 다 구 시 모 소 - 오 모 이 마 스
079	もちろんです。	わたくしもそうおもいます。
	물론입니다.	나도 그렇게 생각합니다.

もちろんです。わたくしもそうおもいます。

もちろんです。わたくしもそうおもいます。

No.	소 노 도 - 리 데 스	옷 샤 루 도 - 리 데 스
080	そのとおりです。	おっしゃるとおりです。
	그렇습니다.	말씀하신 대로입니다.

そのとおりです。おっしゃるとおりです。

そのとおりです。おっしゃるとおりです。

제3장 기본 문장 100선(가로쓰기)

No.	소 레 와 소 - 또	아 노 데 스 네
081	それはそうと	あのですね。
	그건 그렇고.	저 말이에요.

それはそうと。	あのですね。
それはそうと。	あのですね。

No.	강 가 에 데 미 레 바	지 쓰 와	도 니 까 꾸
082	かんがえでみれば,	じつは,	とにかく,
	생각해보니,	실은,	어쨌든,

かんがえでみれば,	じつは,	とにかく,
かんがえでみれば,	じつは,	とにかく,

제3장	기본 문장 100선 (가로쓰기)

No.	곤 모	있 다 도 ― 리	맛 다 꾸 데 스
083	こんも	いったとおり	まったくです。
	지금(도)	말한 바와 같이	정말 그렇습니다.

こんも いったとおり まったくです。

こんも いったとおり まったくです。

No.	조 ― 당 와	사 데 오 끼	하 나 시 와	지 가 이 마 스 가
084	じょうだんは	さておき、	はなしは	ちがいますが。
	농담은	그만 하고,	이야기는	다릅니다만.

じょうだんは さておき、はなしは ちがいますが。

じょうだんは さておき、はなしは ちがいますが。

제3장	기본 문장 100선(가로쓰기)

NO.	요 – 꼬 상 와	고 자 이 다 꾸 데 스 까
085	ようこさんは	ございたくですか。
	요오꼬씨는	댁에 계십니까?

ようこさんは ございたくですか。

ようこさんは ございたくですか。

NO.	도 찌 라 사 마 데 　 이 랏 샤 – 이 마 스 까	
086	どちらさまで　いらっしゃいますか。	
	누구십니까?	

どちらさまで いらっしゃいますか。

どちらさまで いらっしゃいますか。

제3장	기본 문장 100선(가로쓰기)

No.	모 시 모 시	도 나 따 오	오 요 비 데 스 까
087	もしもし,	どなたを	およびですか。
	여보세요,	누구를	찾으십니까?

もしもし, どなたを およびですか。

もしもし, どなたを およびですか。

No.	요 - 꼬 상 오	오 네 가 이 시 따 인 데 스 가
088	ようこさんを	おねがいしたいんですが。
	요오꼬씨를	부탁하고 싶은데요.

ようこさんを おねがいしたいんですが。

ようこさんを おねがいしたいんですが。

제3장 기본 문장 100선(가로쓰기)

No.	도 꼬 로 데	도 찌 라 사 마 데 이 랏 샤 이 마 스 까
089	**ところで,**	**とちらさまで いらっしゃいますか。**
	그런데	누구십니까?

ところで, とちらさまでいらっしゃいますか。

ところで, とちらさまでいらっしゃいますか。

No.	하 이	와 다 구 시 와	다 나 까또	모 - 시 마 스
090	**はい,**	**わたくしは**	**たなかと**	**もうします。**
	예,	나는	다나까라고	합니다.

はい, わたくしは たなかともうします。

はい, わたくしは たなかともうします。

제3장 기본 문장 100선 (가로쓰기)

No.	이 마	스 구 니	오 쯔 나 게 시 마 스
091	いま	すぐに	おつなげします。
	지금	곧	연결해 드리겠습니다.

いま　すぐに　おつなげします。

いま　すぐに　おつなげします。

No.	이 마	오 하 나 시 쮸 - 데 스 가
092	いま	おはなしちゅうですが。
	지금	통화중인데요.

いま　おはなしちゅうですが。

いま　おはなしちゅうですが。

제3장	기본 문장 100선(가로쓰기)

No.	곤방	소꼬에	잇쇼니	이끼마셍까
093	**こんばん**	**そこへ**	**いっしょに**	**いきませんか。**
	오늘밤	그곳에	함께	가지 않겠어요?

こんばん そこへ いっしょに いきませんか。

こんばん そこへ いっしょに いきませんか。

No.	이끼따이께도	교 — 와	춋도
094	**いきたいけど**	**きょうは**	**ちょっと…。**
	가고싶지만	오늘은	좀….

いきたいけど きょうは ちょっと…。

いきたいけど きょうは ちょっと…。

제3장	기본 문장 100선 (가로쓰기)

No.	나니까	야꾸소꾸데모	아리마스까
095	なにか	やくそくでも	ありますか。
	뭔가	약속이라도	있습니까?

なにか やくそくでも ありますか。

なにか やくそくでも ありますか。

No.	이-에	지쓰와	아시다	시껭데스
096	いいえ,	じつは	あした	しけんです。
	아니오,	실은	내일	시험이에요.

いいえ, じつは あした しけんです。

いいえ, じつは あした しけんです。

제3장 기본 문장 100선(가로쓰기)

No.	스미사센가	오데아라이와	도찌라데스까
097	すみませんが	おてあらいは	どちらですか。
	죄송합니다만	화장실은	어느쪽입니까?

すみませんが おてあらいは どちらですか。

すみませんが おてあらいは どちらですか。

No.	아찌라데스	도－모	아리가도－고자이마시다
098	あちらです。	どうも	ありがとうございますた。
	저쪽입니다.	대단히	감사합니다.

あちらです。どうも ありがとうございますた。

あちらです。どうも ありがとうございますた。

제3장	기본 문장 100선(가로쓰기)

No.	고 꼬 와	도 꼬 데스 까	소우루에끼노마에데스
099	ここは	どこですか。	ソウルえきのまえです。
	여기는	어디입니까?	서울역앞입니다.

ここは どこですか。ソウルえきのまえです。

ここは どこですか。ソウルえきのまえです。

No.	데 와	깃 뿌 노 우 리 바 와	도 꼬 데 스 까
100	では	きっぷのうりばは	どこですか。
	그러면	표파는 곳은	어디입니까?

では きっぷのうりばは どこですか。

では きっぷのうりばは どこですか。

제3장 기본문장 세로쓰기 문장

ko re	wa	hon	de su.
これ	は	ほん	です.
이것	은	책	입니다.

これはほんです。

これはほんです。

a re	wa	ki tsu ne	de su.
あれ	は	きつね	です.
저것	은	여우	입니다.

あれはきつねです。

あれはきつねです。

so re	wa	mi kan	de su.
それ	は	みかん	です.
그것	은	귤	입니다.

それはみかんです。

それはみかんです。

ko re	wa	nan	de su ka
これ	は	なん	ですか.
이것	은	무엇	입니까?

これはなんですか。

これはなんですか。

제3장 기본문장　세로쓰기 문장

a re wa	nan	de su ka
あれは	なん	ですか.
저것은	무엇	입니까?

a re wa	nan	de su ka
それは	なん	ですか.
그것은	무엇	입니까?

あれはなんですか。

それはなんですか。

ko re si ka	na i
これしか	ない
이것밖에	없다.

ko re si ka	a ri ma sen
これしか	ありません.
이것밖에	없습니다.

これしかない。

これしかありません。

제3장 기본문장　세로쓰기 문장

a re si ka	na i	a re si ka	a ri ma sen
あれしか	ない	あれしか	ありません.
저것밖에	없다.	저것밖에	없습니다.

あれしかない。

あれしかありません。

so re si ka	na i	so re si ka	a ri ma sen
それしか	ない	それしか	ありません.
그것밖에	없다.	그것밖에	없습니다.

それしかない。

それしかありません。

제3장 기본문장 — 세로쓰기 문장

ko re	ki ri	de su
これ	きり	です.
이것	뿐	입니다.

これきりです。 これきりです。

a re	ki ri	de su
あれ	きり	です.
저것	뿐	입니다.

あれきりです。 あれきりです。

so re	ki ri	de su
それ	きり	です.
그것	뿐	입니다.

それきりです。 それきりです。

na ni ga	a ri ma su ka
なにが	ありますか.
무엇이	있습니까?

なにがありますか。 なにがありますか。

제3장 기본문장 세로쓰기 문장

ko re ko so	ko ma t ta
これこそ,	こまった.
이것이야 말로,	곤란하다.

ko ma ri ma si ta
こまりました.
애먹었습니다. (=곤란했습니다)

これこそ,こまった。

これこそ,こまった。

こまりました。

こまりました。

a re ko so	a bu na i
あれこそ,	あぶない.
저것이야 말로,	위험하다.

a re ko so	i chi ban de su
あれこそ,	いちばんです.
저것이야 말로,	최고입니다.

あれこそ,あぶない。

あれこそ,あぶない。

あれこそ いちばんです。

あれこそ いちばんです。

제3장 기본문장 세로쓰기 문장

so re ke so	i ke na i
それこそ,	いけない.
그것이야 말로,	안 된다.

それこそ、いけない。

それこそ、いけない。

so re ko so	i ke ma sen
それこそ,	いけません.
그것이야 말로,	안 됩니다.

それこそ、いけません。

それこそ、いけません。

ki mi ko so	wa ka ra na i
きみこそ,	わからない.
너야 말로,	모른다.

きみこそ、わからない。

きみこそ、わからない。

ki mi ko so	wa ka ri ma sen
きみこそ,	わかりません.
당신이야 말로,	모릅니다.

きみこそ、わかりません。

きみこそ、わかりません。

제3장 기본문장 　세로쓰기 문장

a ru	hi to ni	o ne ga i	si ma si ta
ある,	ひとに	おねがい	しました.
어떤	사람에게	부탁	했습니다.

ある、ひとに

ある、ひとに

おねがいしました。

おねがいしました。

ko no tsu gi ni wa	na ni o	su ru tsu mo ri de su ka
このつぎには	なにを	するつもりですか.
이 다음에는	무엇을	할 작정입니까?

このつぎにはなにを

このつぎにはなにを

するつもりですか。

するつもりですか。

제3장 기본문장 　세로쓰기 문장

yab pa ri	bo ku yo ri	a ni ki ga	tsu yo i
やっぱり	ぼくより	あにきが	つよい.
역시	나보다	형이	강하다.

やっぱり ぼくより

やっぱり ぼくより

あにきが つよい。

あにきが つよい。

a si ga	i ta ku te	u go ke na i no de su
あしが	いたくて	うごけないのです.
발이	아파서	움직일 수가 없습니다.

あしが いたくて

あしが いたくて

うごけないのです。

うごけないのです。

제3장 기본문장 — 세로쓰기 문장

tsu zu ke te	a ru ku	ko to ga	de ki ma sen
つづけて	あるく	ことが	できません.
계속해서	걸을	수가	없습니다.

つづけて　あるく　ことが　できません。

gi yo ko wa	o do ro i te	ma ta	sa ke bi ma si ta
きよこは	おどろいて	また	さけびました.
기요꼬는	놀라서	또	외쳤습니다.

きよこは　おどろいて　また　さけびました。

제3장 기본문장 · 세로쓰기 문장

ka re e da o	a tsu me te	hi o	da ki ma si ta
かれえだを	あつめて	ひを	だきました.
마른 나무가지를	모아(서)	불을	피웠습니다.

かれえだをあつめて

ひをだきました。

ta ku san no	o ka ne o	ta me te	o ki ma si ta
たくさんの	おかねを	ためて	おきました.
많은	돈을	모아	두었습니다.

たくさんのおかねを

ためておきました。

제3장 기본문장　세로쓰기 문장

ka re wa	sen se i ni	na ri ta ga ri ma su
かれは	せんせいに	なりたがります.
그는	선생님이	되고(하고) 싶어합니다.

かれは せんせいに なりたがります。

ke sa	bo ku ga	hi rot te	so ko ni	o i ta no da
けさ,	ぼくが	ひろって	そこに	おいたのだ.
오늘 아침	내가	주워서	거기에	둔 것이다.

けさ, ぼくが ひろって そこに おいたのだ。

제3장 기본문장 — 세로쓰기 문장

wa ta ku si wa	ka na ra zu	si te	a ge	ta i de su
わたくしは	かならず	して	あげ	たいです.
나는	반드시(꼭)	해	드리고	싶습니다.

わたくしは かならず

して あげたいです。

nan do mo	ku ri ka e si te	se tsu me i	si ma si ta
なんども	くりかえして	せつめい	しました.
몇 번이나	되풀이하여(서)	설명	했습니다.

なんども くりかえして

せつめいしました。

제3장 기본문장 · 세로쓰기 문장

o ya su mi na sa i
おやすみなさい.
편히 쉬십시오 (안녕히 주무십시오)

おやすみなさい。

ha zi me ma si te
はじめまして.
처음 뵙겠습니다.

はじめまして。

do u zo	yo ro si ku
どうぞ	よろしく.
잘	부탁드립니다.

どうぞよろしく。

go men na sa i
ごめんなさい.
실례합니다.

ごめんなさい。

부록 일(日か・にち)의 표현

일	일본어	일	일본어
1일	ついたち(쓰이다찌)	17일	じゅうしちにち(주-시치니찌)
2일	ふつか(후쓰까)	18일	じゅうはちにち(주-하찌니찌)
3일	みっか(밋까)	19일	じゅうくにち(주-구니찌)
4일	よっか(욧까)	20일	はつか(하쓰까)
5일	いつか(이쓰까)	21일	にじゅういちにち(니주-이찌니찌)
6일	むいか(무이까)	22일	にじゅうににち(니주-니니찌)
7일	なのか(나노까)	23일	にじゅうさんにち(니주-산니찌)
8일	ようか(요-까)	24일	にじゅうよっか(니주-욧까)
9일	ここのか(고꼬노까)	25일	にじゅうごにち(니주-고니찌)
10일	とおか(도-까)	26일	にじゅうろくにち(니주-로꾸니찌)
11일	じゅういちにち(주-이찌니찌)	27일	にじゅうしちにち(니주-시찌니찌)
12일	じゅうににち(주-니니찌)	28일	にじゅうはちにち(니주-하찌니찌)
13일	じゅうさんにち(주-산니찌)	29일	にじゅうくにち(니주-규니찌)
14일	じゅうよっか(주-욧까)	30일	さんじゅうにち(산주-니찌)
15일	じゅうごにち(주-고니찌)	31일	さんじゅういちにち(산주-이찌니찌)
16일	じゅうろくにち(주-로꾸니찌)	?	何日(なんにち)(난니찌) 며칠

부 록 시간（時間じかん）정리

分（ふん, ぷん, ぷん）		時（じ）	
1분	いっぷん (잇뿐)	1시	いちじ (이찌지)
2분	にふん (니훈)	2시	にじ (니지)
3분	さんぷん (산뿐)	3시	さんじ (산지)
4분	よんぷん (욘훈)	4시	よじ (요지)
5분	ごふん (고훈)	5시	ごじ (고지)
6분	ろっぷん (록뿐)	6시	ろくじ (로꾸지)
7분	ななふん (나나훈)	7시	しちじ (시찌지)
8분	はっぷん (핫뿐)	8시	はちじ (하찌지)
9분	きゅうふん (규-훈)	9시	くじ (꾸지)
10분	じっぷん (짓뿐)	10시	じゅうじ (주-지)
11분	じゅういっぷん (주-잇뿐)	11시	じゅういちじ (주-이찌지)
15분	じっごふん (짓고훈)	12시	じゅうにじ (주-니지)
20분	にじっぷん (니짓뿐)	15시	じゅうごじ (주-고지)
30분	さんじっぷん (산짓뿐)	20시	にじゅうじ (니주-지)
60분	ろくじっぷん (로꾸짓뿐)	24시	にじゅうよじ (니주-요지)
몇분	なんぷん (난뿐)	몇시	なんじ (난지)

부 록	일본어 숫자 정리		

0	れい(레이)・ゼロ(제로)	80	はちじゅう(하찌주-)
1	いち(이찌)	90	きゅうじゅう(규-주-)
2	に(니)	100	ひゃく(햐꾸)/백
3	さん(상)	200	にひゃく(니햐꾸)/이백
4	し(시)・よん(욘)	300	さんびゃく(삼뱌꾸)/삼백
5	ご(고)	400	よんひゃく(욘햐꾸)/사백
6	ろく(로꾸)	500	ごひゃく(고햐꾸)/오백
7	しち(시찌)・なな(나나)	600	ろっぴゃく(록빠꾸)/육백
8	はち(하찌)	700	ななひゃく(나나햐꾸)/칠백
9	く(구)・きゅう(규-)	800	はっぴゃく(핫빠꾸)/팔백
10	じゅう(주-)	900	きゅうひゃく(규-햐꾸)/구백
20	にじゅう(니주-)	1,000	せん(센)/천
30	さんじゅう(산주-)	10,000	いちまん(이찌망)/만
40	よんじゅう(욘주-)	100,000	じゅうまん(주-망)/십만
50	ごじゅう(고주-)	1,000,000	ひゃくまん(햐꾸망)/백만
60	ろくじゅう(로꾸주-)	10,000,000	せんまん(센망)/천만
70	ななじゅう(나나주-)	100,000,000	いちおく(이찌오꾸)/일억

부 록	형용사 활용 예문	
추 측 형	기본형＋だろう＝おおきいだろう	크겠지
과 거 형	어간＋かった＝おおきかった	컸다
부 정 형	어간＋くない＝おおきくない	크지 않다
	어간＋くないです＝おおきくないです	크지 않습니다
부 사 형	어간＋く＝おおきく	크게
중 지 형	어간＋くて＝おおきくて	크고, 커서
종 지 형	어간＋ぃ＝おおきい	크다
연 체 형	기본형＋명사(かばん)＝おきいかばん	큰 가방
가 정 형	어간＋ければ＝おおきければ	크면